中国历代绘画图典

牡　丹

郭泰　张斌　编

长江出版传媒　湖北美术出版社

目 录

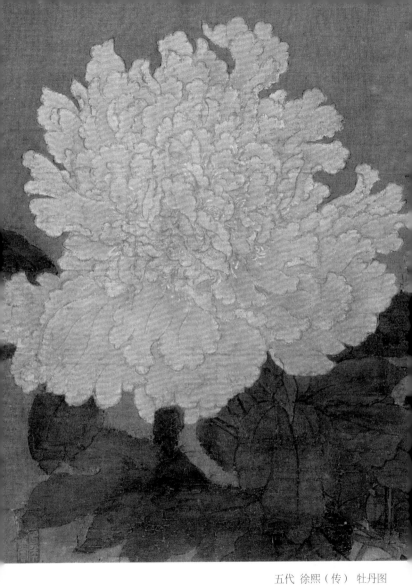

五代　徐熙（传）　牡丹图

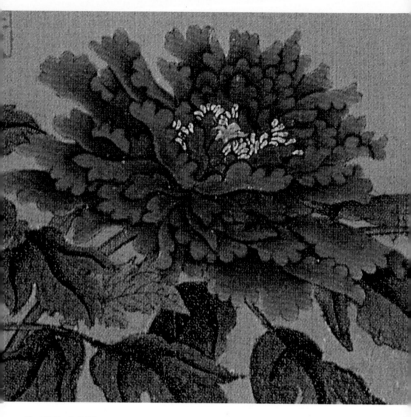

宋 马远 小品册

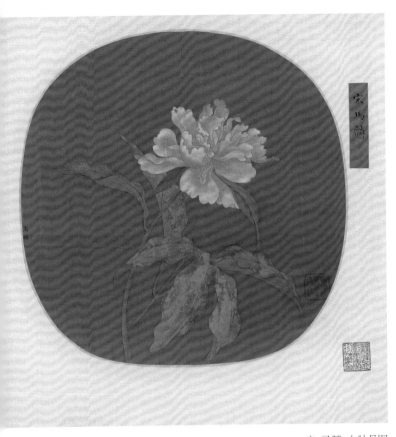

宋 马麟 白牡丹图

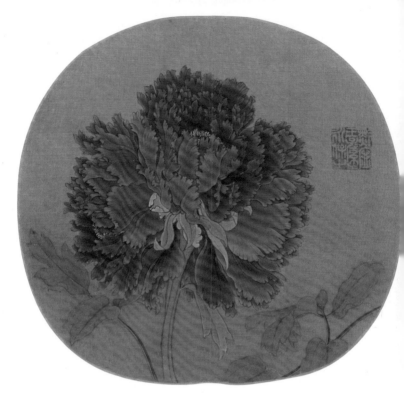

宋 佚名 牡丹图

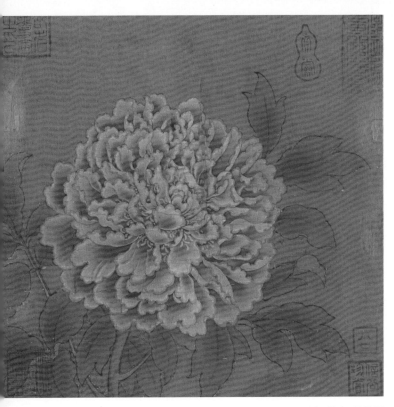

宋 佚名 牡丹图

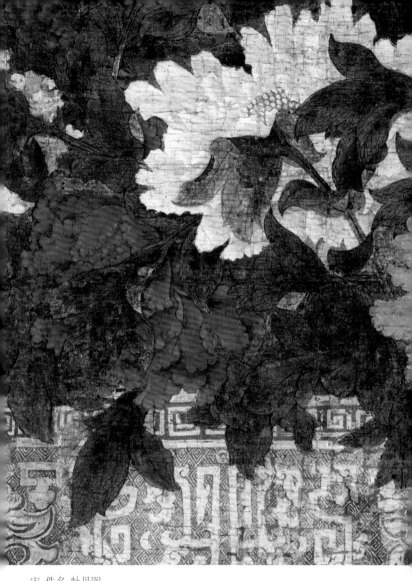

宋 佚名 牡丹图

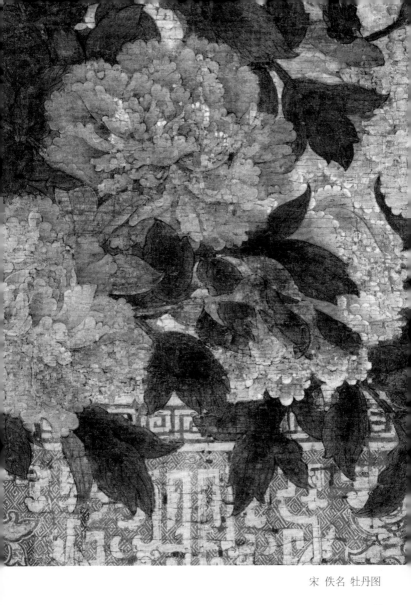

宋 佚名 牡丹图

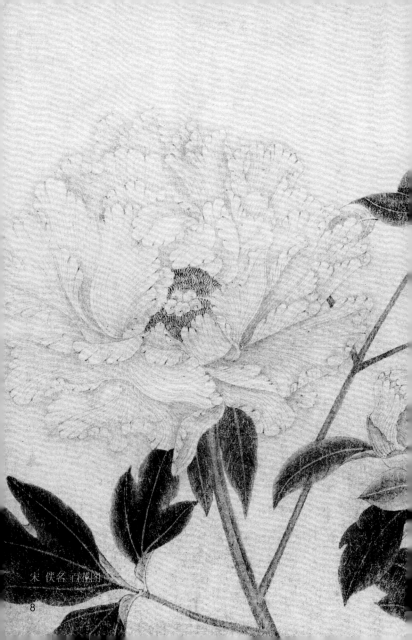

宋 佚名 百花图

8

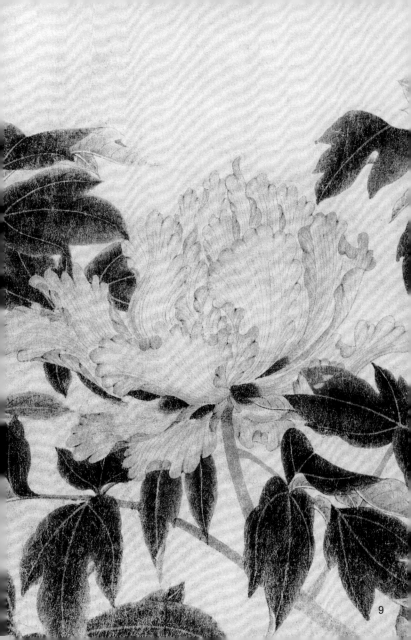

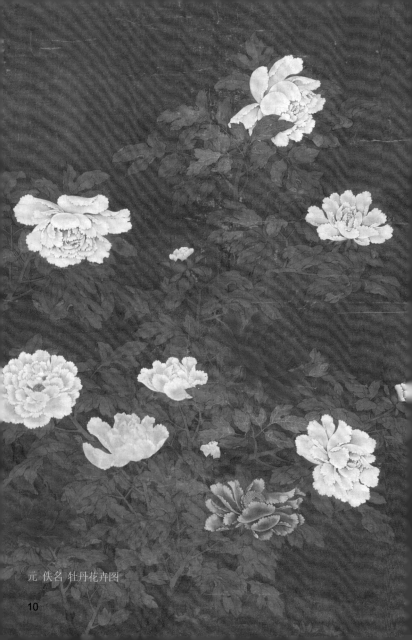

元 佚名 牡丹花卉图

10

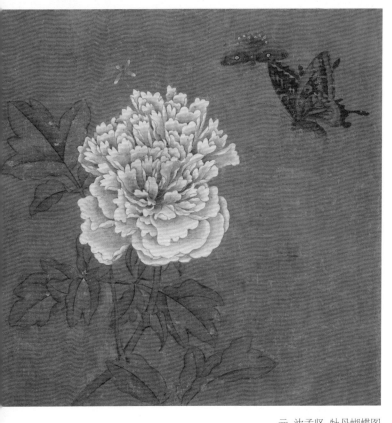

元 沈孟坚 牡丹蝴蝶图

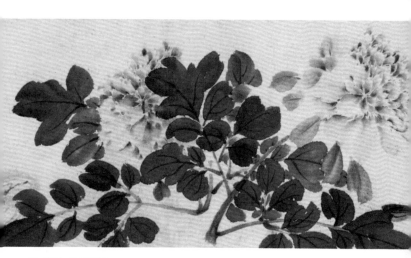

明 张仲 杂画图卷

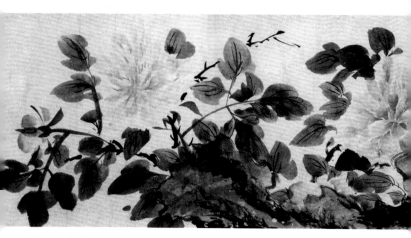

明 陈淳 洛阳春色书画卷

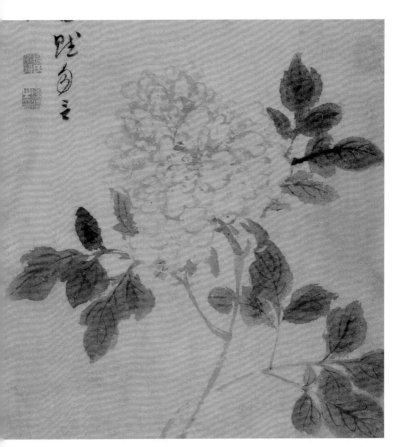

明 陈淳 牡丹图花卉图

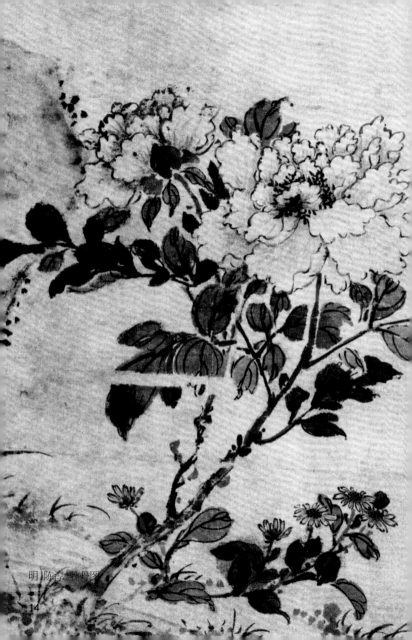

明·陈淳 牡丹图

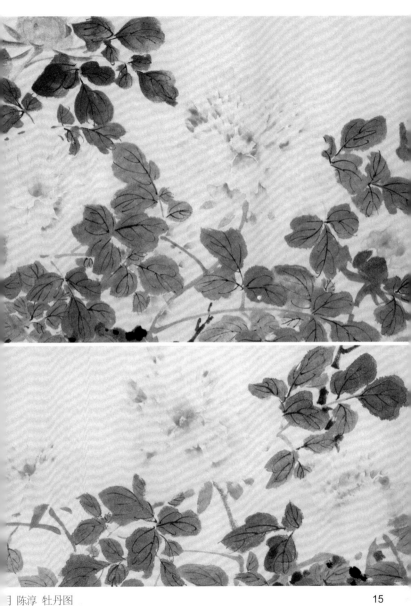

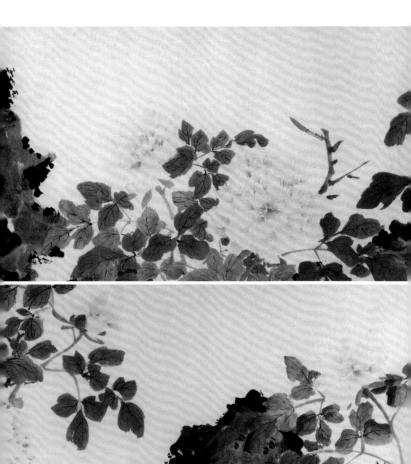

明 陈淳 牡丹图

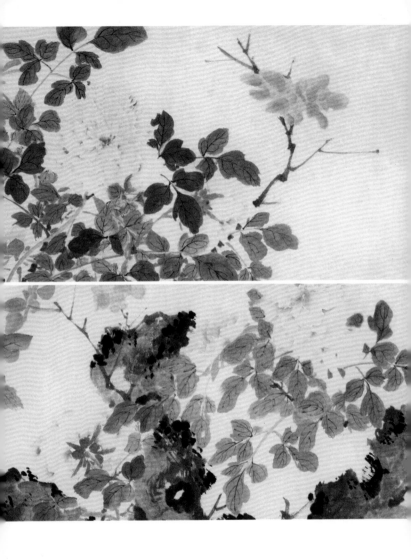

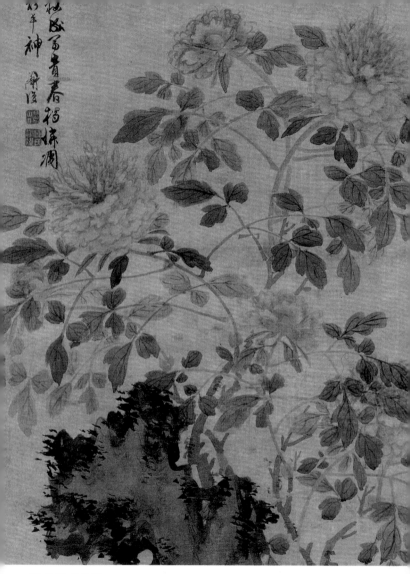

明 陈淳 牡丹图

18

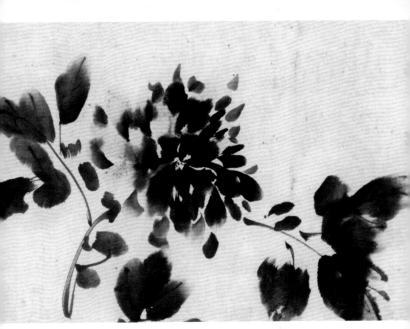

明 徐渭 杂花卷图

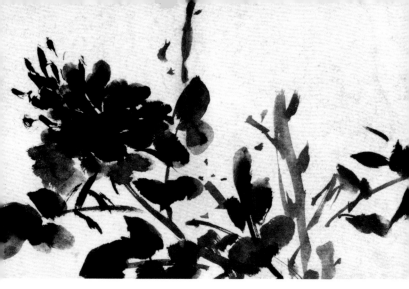

明　徐渭　花卉十六种图

明　徐渭　墨花九段图

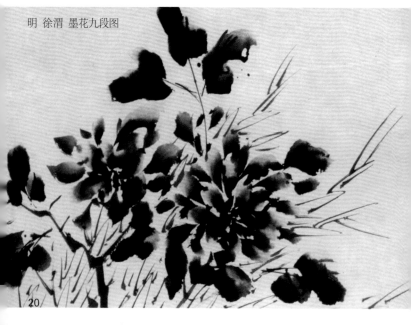

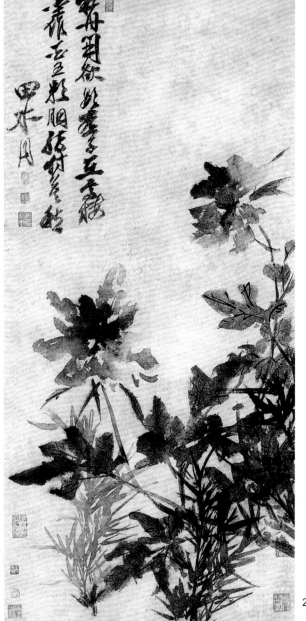

明 徐渭 牡丹开欲歇图

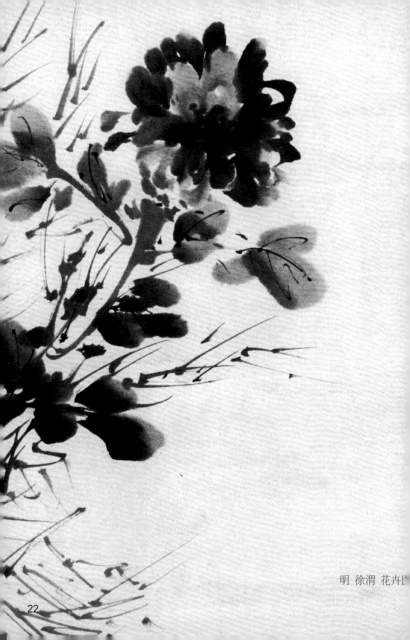

明 徐渭 花卉图

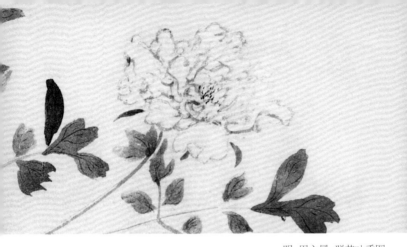

明 周之冕 群英吐秀图

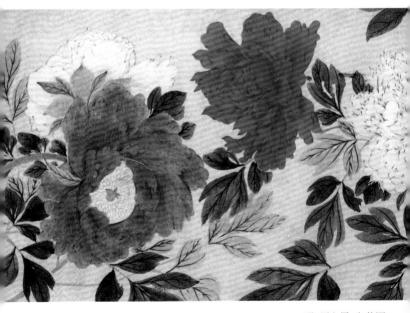

明 周之冕 杂花图

23

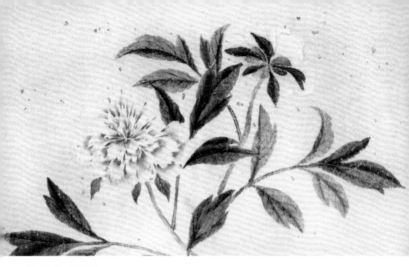

明 沈周 花鸟图

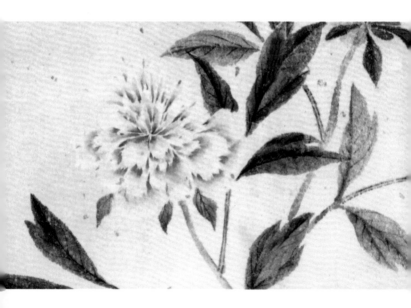

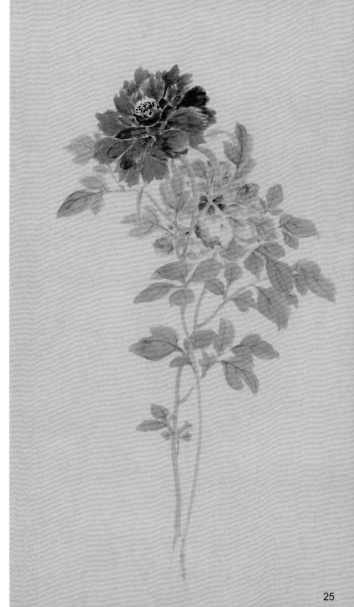

明　陆治　牡丹图

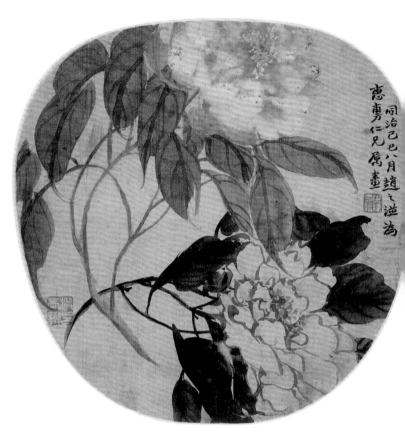

惠
甫
仁
兄
屬
畫

同
治
己
巳
八
月
趙
之
謙
為

清 赵之谦 牡丹图

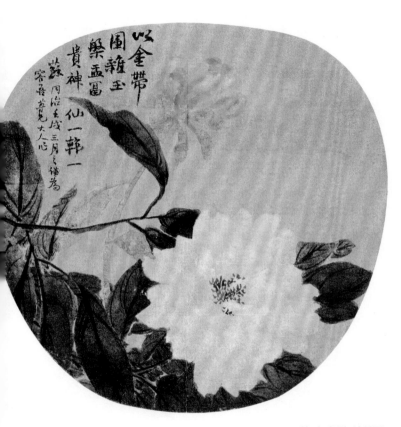

以金帶
圍難王
樂盂富
貴神
仙一韓一

同治壬戌三月
容香賢大人屬
蘇□□之謙為

清 赵之谦 牡丹图

27

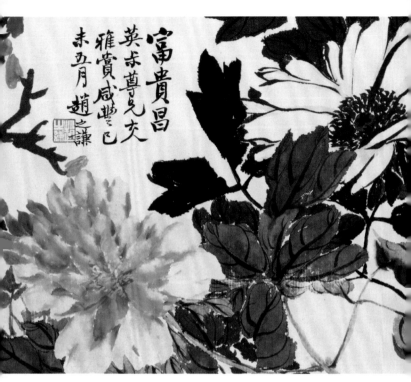

富貴昌
英求尊兄大
雅賞 咸豐己
未五月 趙之謙

清 赵之谦 花卉图册

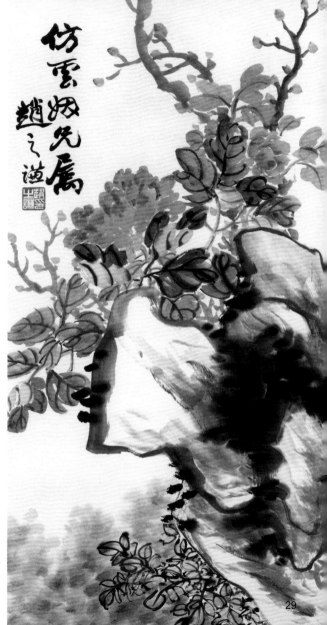

清　赵之谦　花卉屏

29

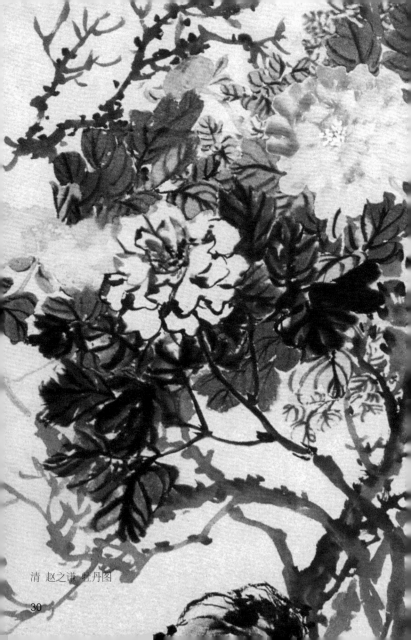

清 赵之谦 牡丹图

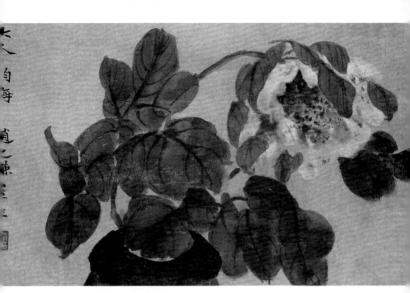

清 赵之谦 牡丹灵芝图

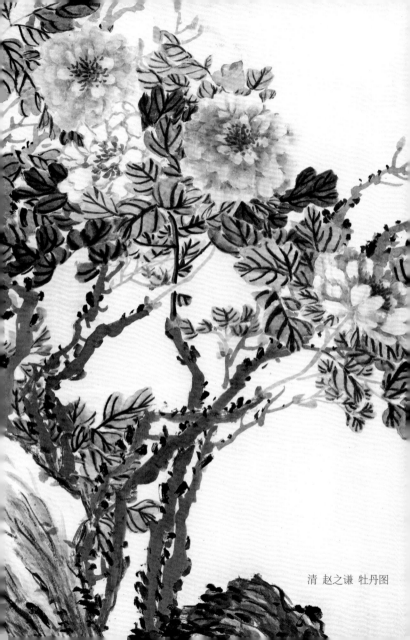

清 赵之谦 牡丹图

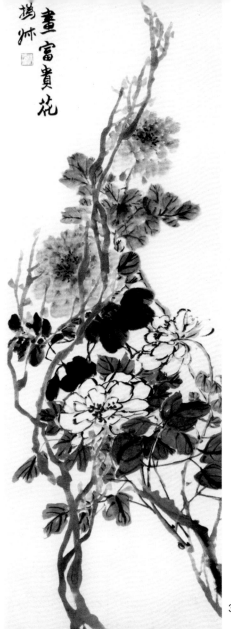

拐邨 畫富貴花

清 赵之谦 花卉四条屏之二

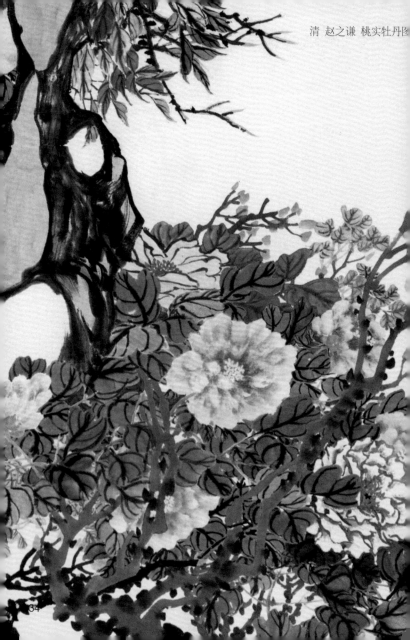

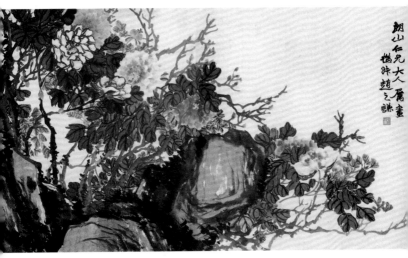

清 赵之谦 牡丹图

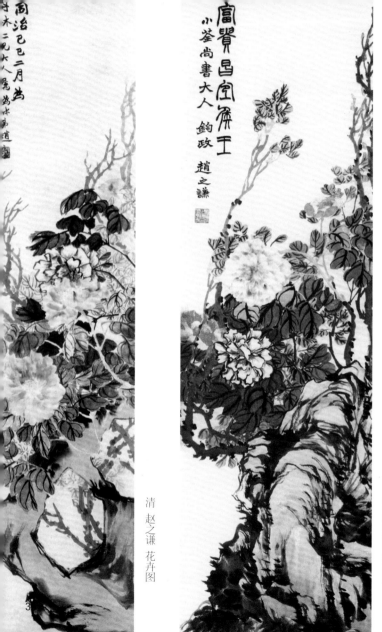

富贵宫眉玉

小蓥尚书大人

钧政　赵之谦

同治己巳二月为

清　赵之谦　花卉图

清　赵之谦　花卉屏

3

纸上臙脂贱是泥
一文钱买一筐
提梁生洗墨如金
惜嗟杀丹青手
乾隆四季十月写于青州之
段低
手栗

晴江李方膺

清 李方膺 牡丹图

清 李鱓 杂画册

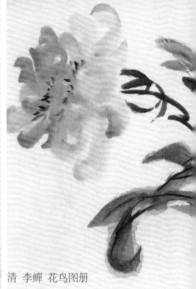

清 李鱓 花鸟图册

清 李鱓 花卉图册

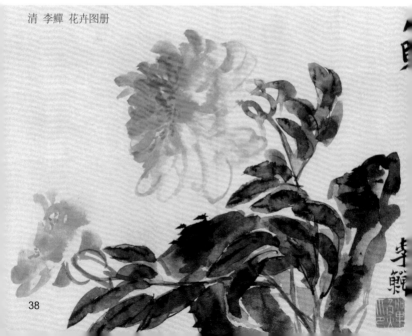

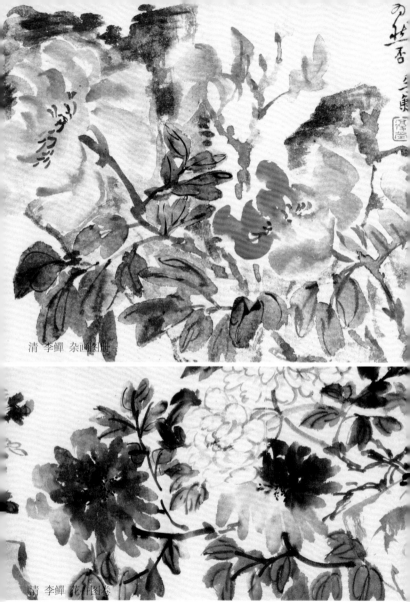

清 李鱓 杂画图册

清 李鱓 花卉图卷

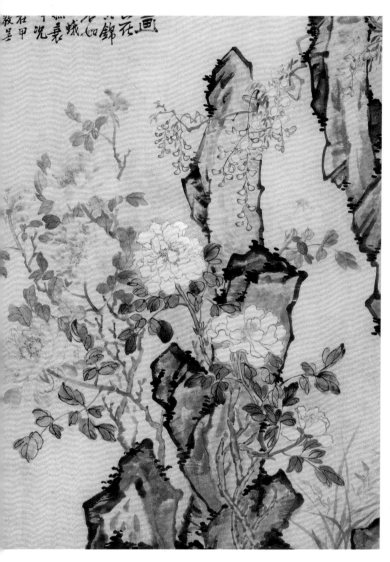

清 李鱓 紫藤牡丹图

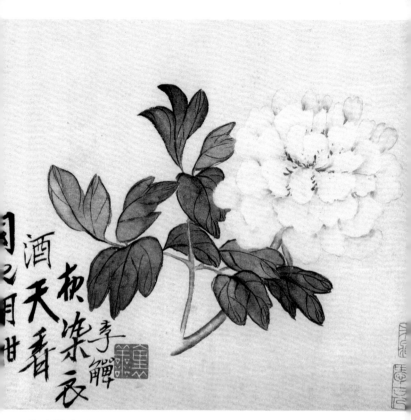

清 李鱓 杂画图

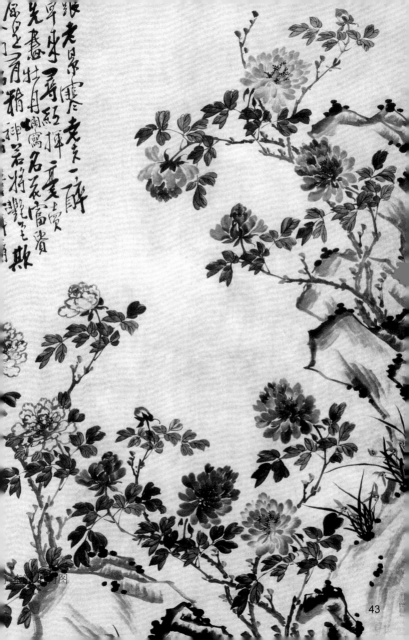

半生无十日艳羁
盡在農烟淡墨中宜韵
却足連青白魏紫姚红浓淡
中多如蘭色空谷裏羅裳如練是深红
乾隆十八年四月
袁壺懒道人李鱓

清 李鱓 牡丹图

44

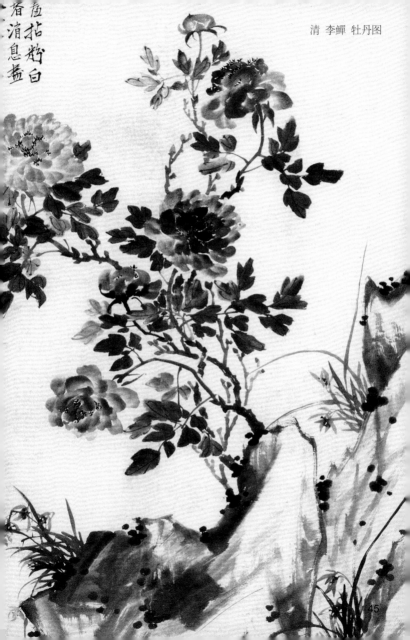

清 李鱓 牡丹图

45

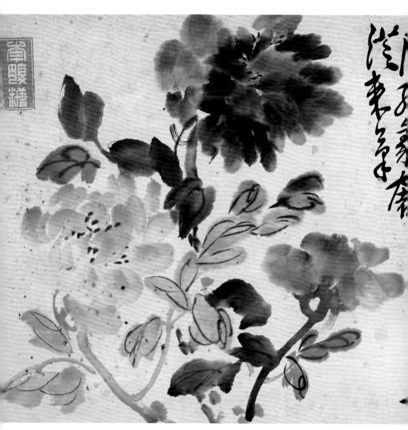

清　李鱓　花鸟十二开

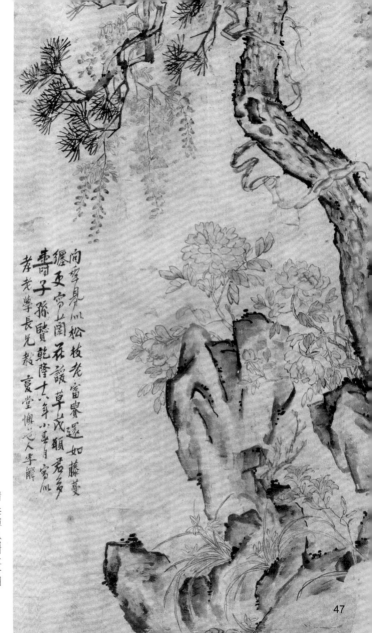

間寧身川松枝花富貴還如藤蔓
纏更宮上闈荘諛草戎顫君多
壽奇子孫賢乾隆土年小春自寧川
孝老學長先裁
宴堂慎志人李鱓

清　李鱓　松树牡丹图

47

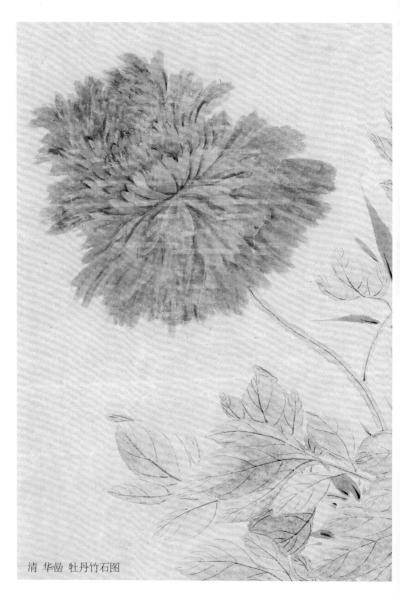

清 华嵒 牡丹竹石图

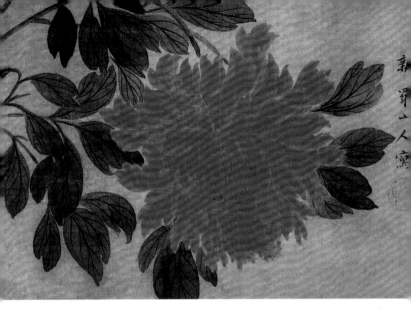

清 华嵒 山水花鸟图册

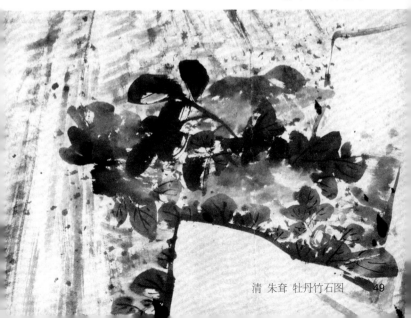

清 朱耷 牡丹竹石图　　49

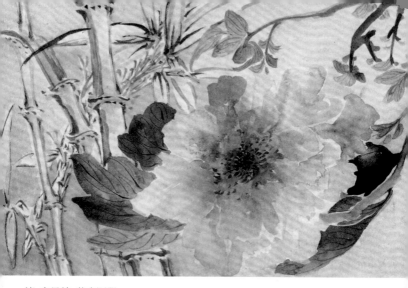

清 高凤翰 花卉图册

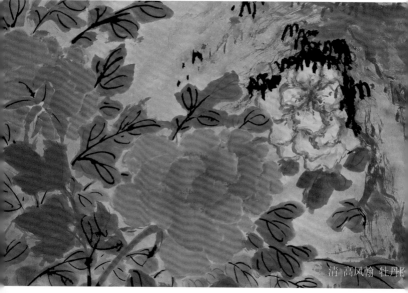

清 高凤翰 牡丹

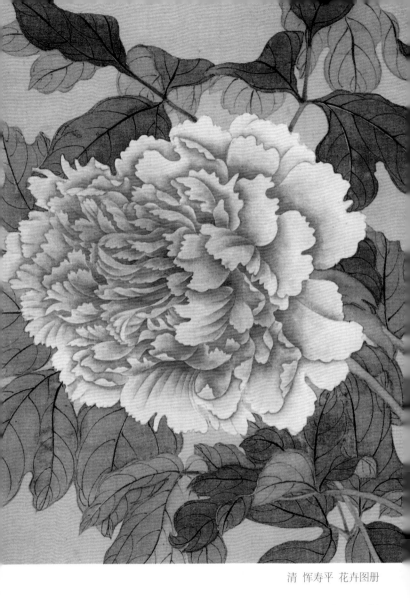

清 恽寿平 花卉图册

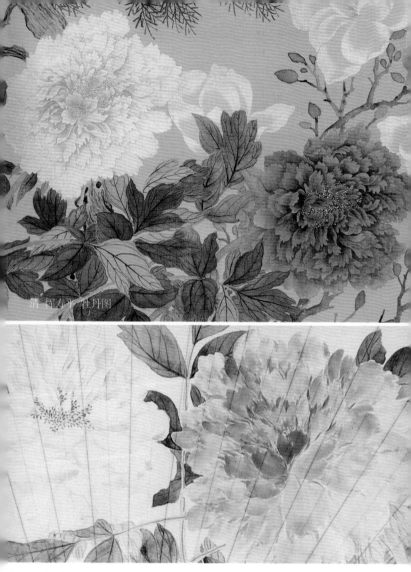

清 恽寿平 牡丹图

清 恽寿平 姚魏丰神图

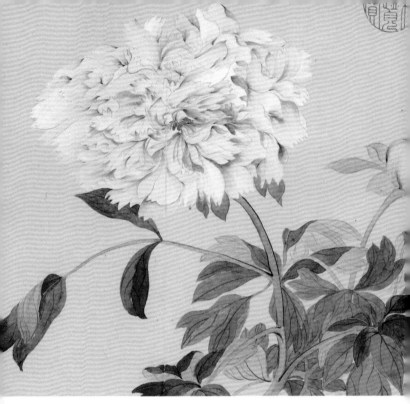

清 恽寿平 牡丹图

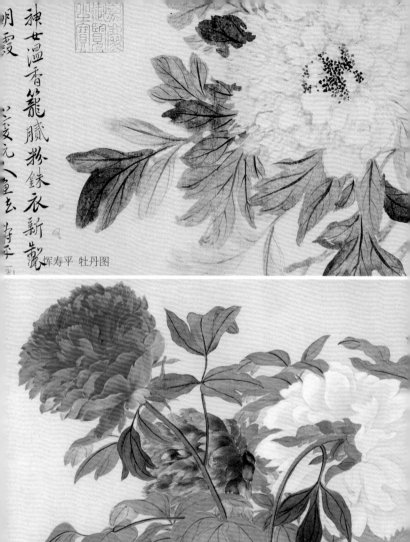

神女溫香籠膩粉
鎮衣新薦明霞

八支元八直玄 壽平

恽寿平 牡丹图

清 恽寿平 牡丹图

54

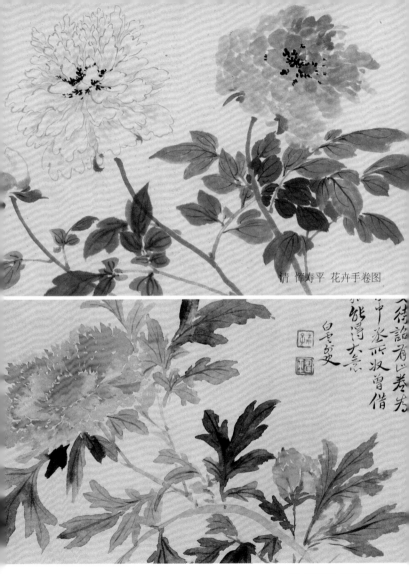

清 恽寿平 花卉手卷图

清 恽寿平 花卉图册

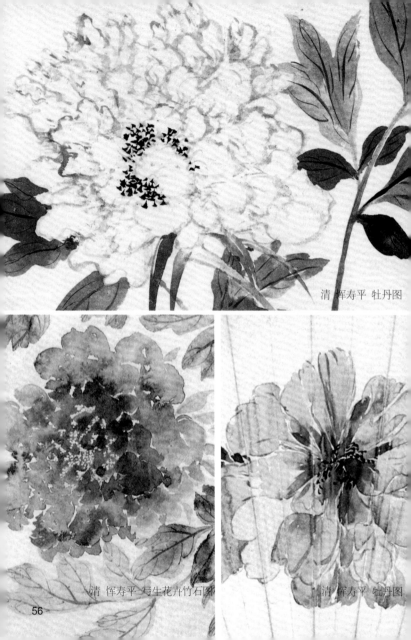

清 恽寿平 牡丹图

清 恽寿平 写生花卉竹石图

清 恽寿平 牡丹图

56

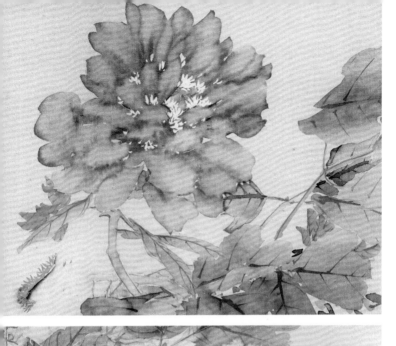

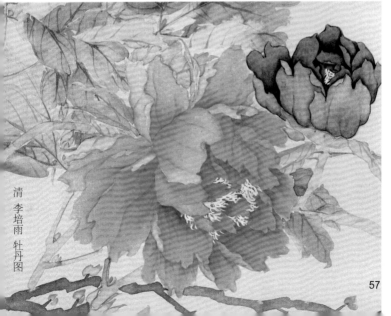

清 李培雨 牡丹图

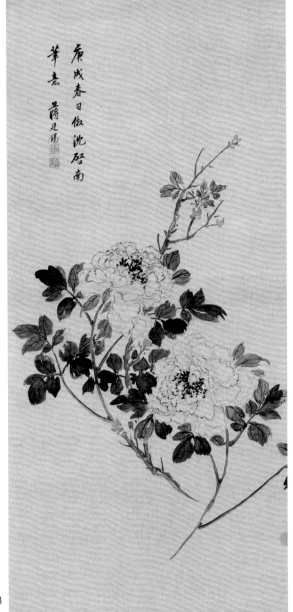

庚戌春日倣沈啟南

筆意 蔣廷錫

清 蔣廷錫 牡丹圖

58

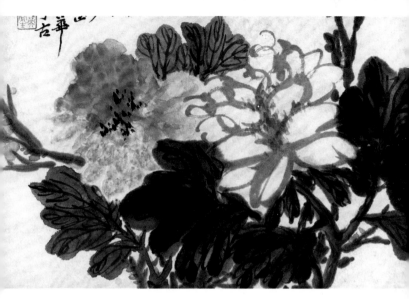

清 蒲华 牡丹图

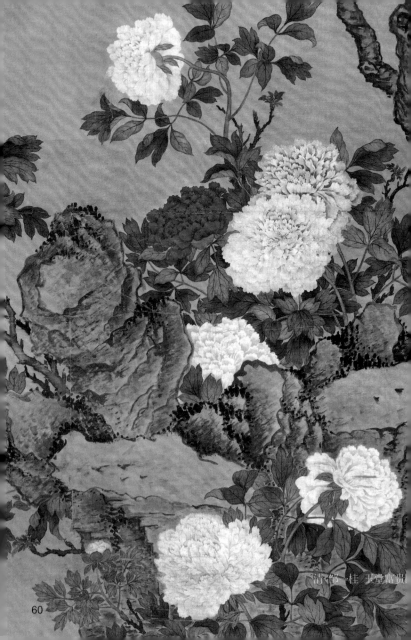

清·郎世宁 玉堂富贵

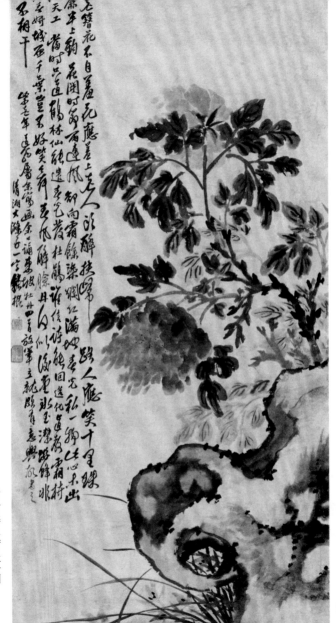

清　石涛　兰石牡丹图

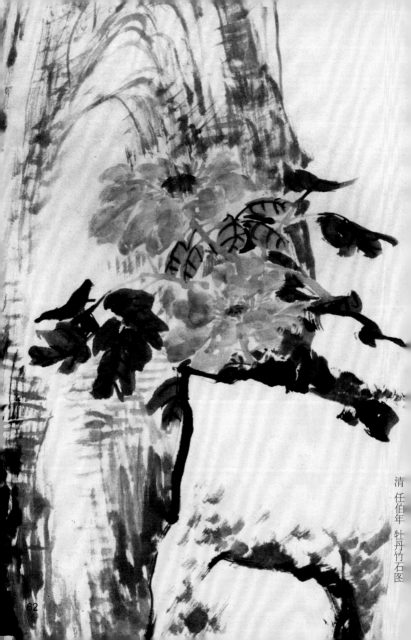

清 任伯年 牡丹竹石图

62

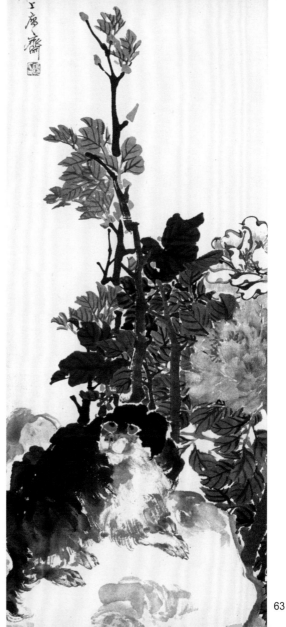

清　任伯年　富贵犬石图

清　任伯年　牡丹栖禽图

64

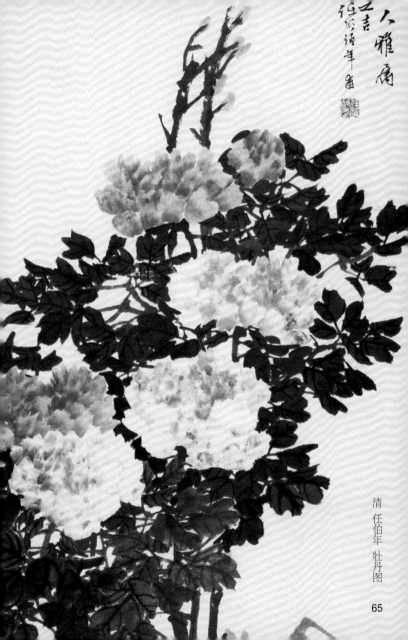

人雅属
之吉
任伯年画

清　任伯年　牡丹图

65

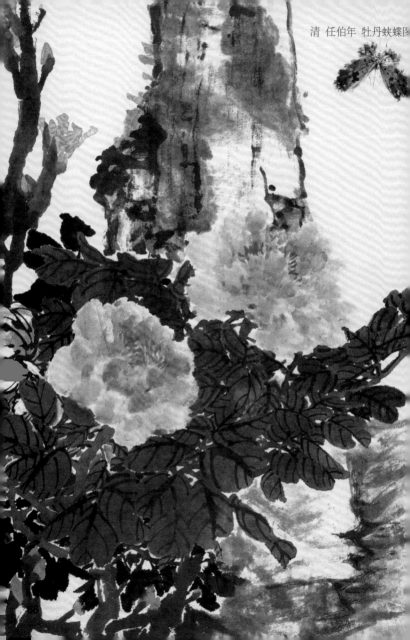

清 任伯年 牡丹蛱蝶图

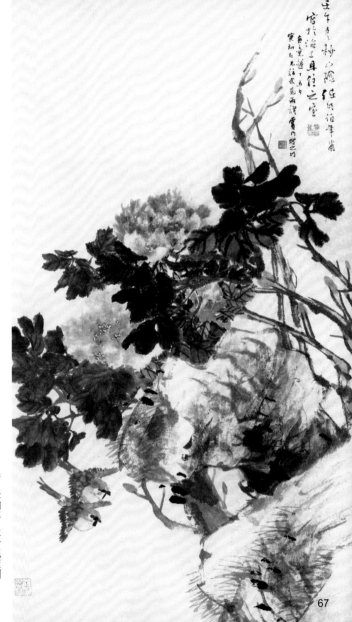

清　任伯年　牡丹飞雀图

67

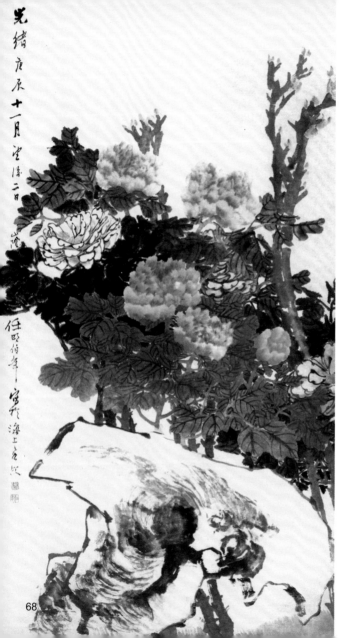

光绪庚辰十一月望後二日寫隂

任明伯年寫於海上客次

清 任伯年 牡丹图

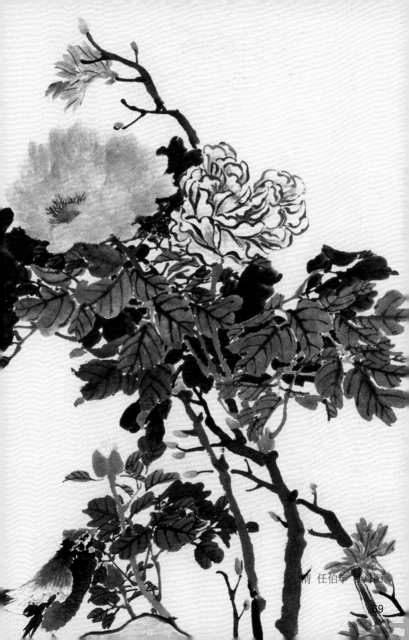

清 任伯年 牡丹图

光绪壬辰钟春之吉
山阴纪七帕年甫
宫於海上居齋

清 任伯年 牡丹白头图

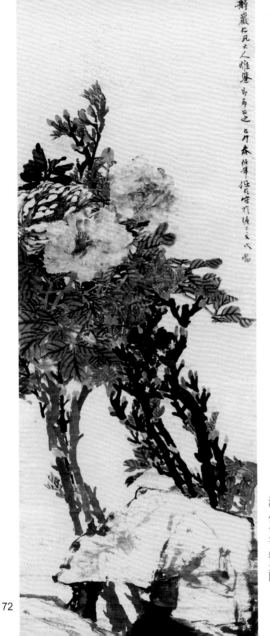

静巗仁兄大人雅属
蒇亓甫之
己卯秋仲
任颐伯年甫
写於领上
宜心鄦

清　任伯年　牡丹图

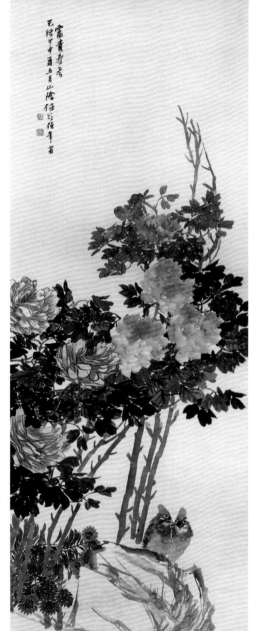

富贵寿考

花绘甲申夏五月山阴任伯年画

清　任伯年　富贵寿考图

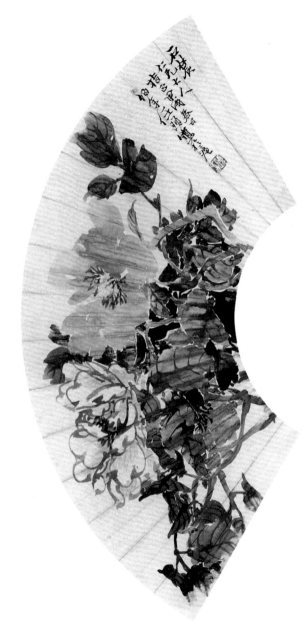

清 任伯年 三色牡丹图

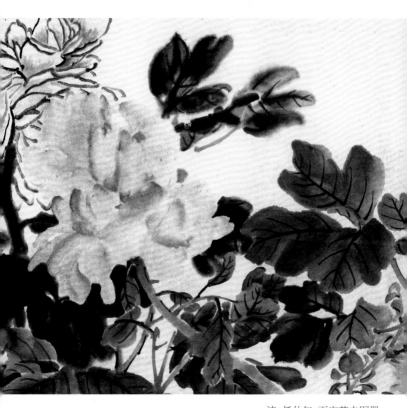

清 任伯年 丙寅花卉图册

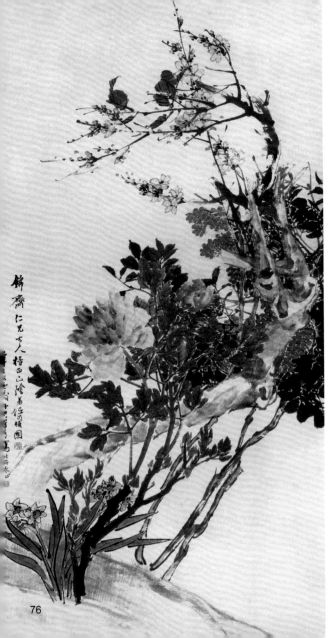

清　任伯年　神仙富贵图

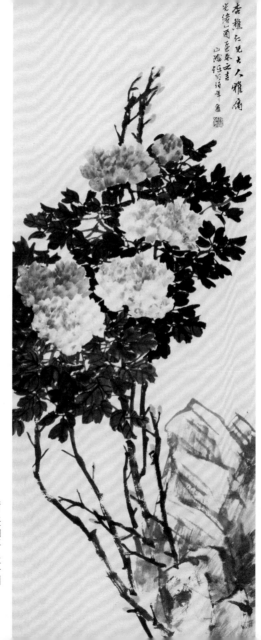

清 任伯年 牡丹图

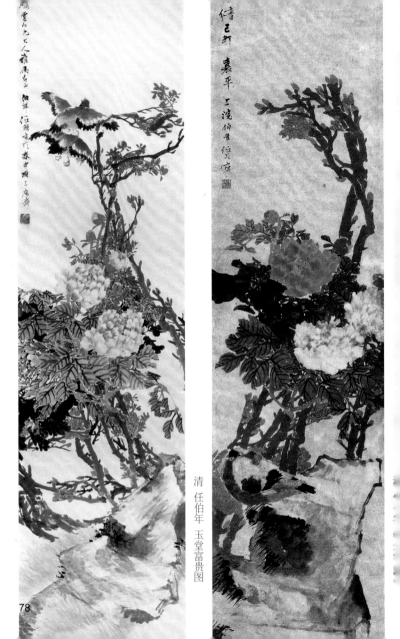

清 任伯年 玉堂富贵图

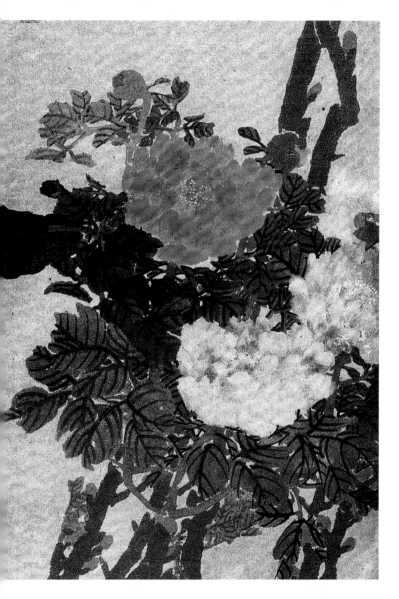

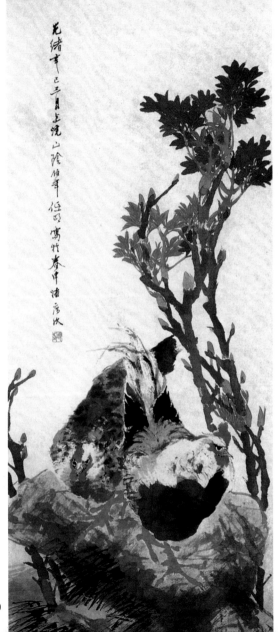

光緒甲巳三月上浣山陰伯年任頤寫於春申浦廬欣

清　任伯年　牡丹双鸡图

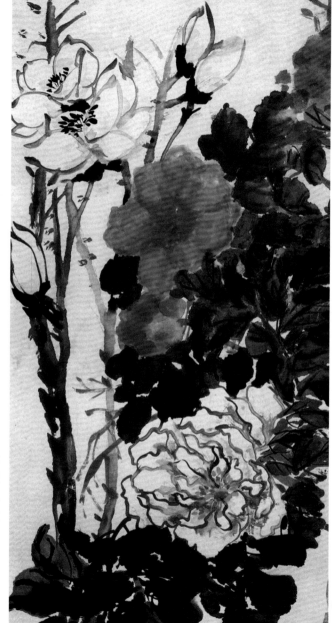

近现代 吴昌硕 兰石牡丹图

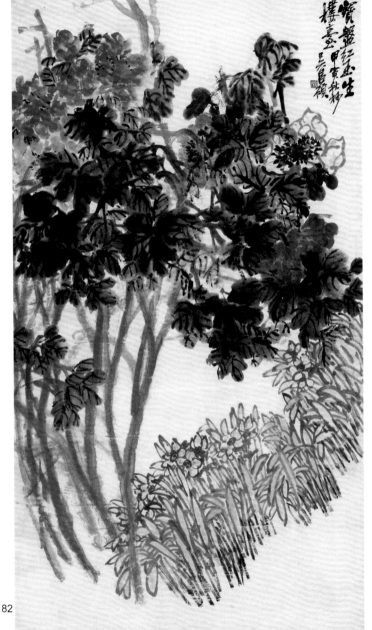

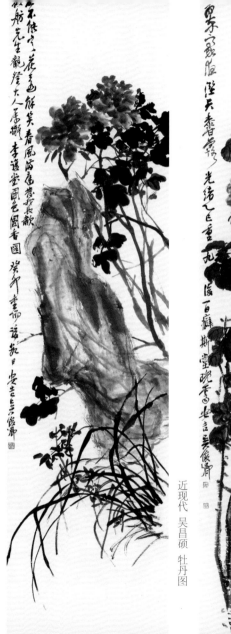

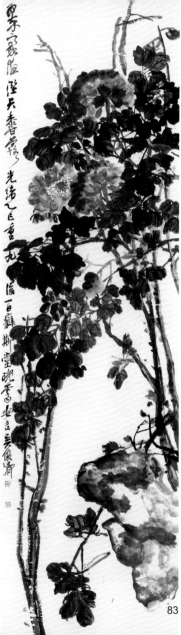

近现代 吴昌硕 牡丹图

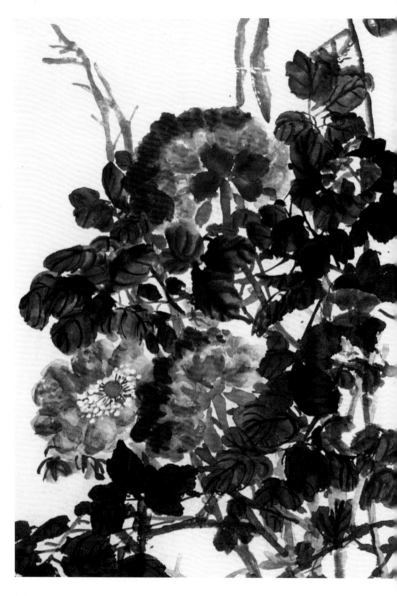

红紫缤纷殳瓦拂

声高之家濡水佩横

富贵沙

唯足⋯公⋯金

老缶二十⋯⋯年⋯甲

⋯寒三月⋯⋯⋯

心浑⋯⋯⋯自⋯

⋯⋯人⋯⋯

⋯書

近现代 吴昌硕 牡丹水仙图

85

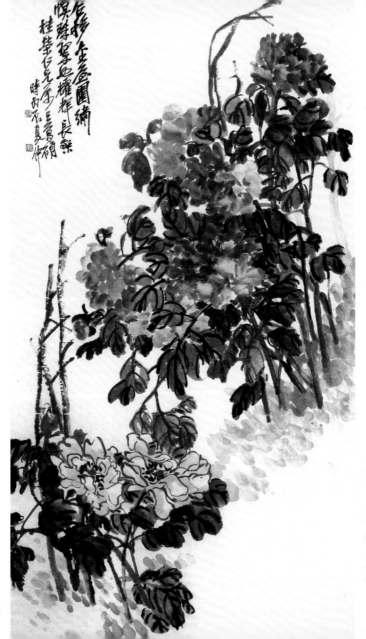

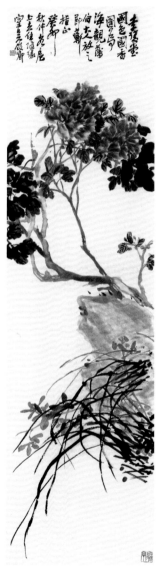

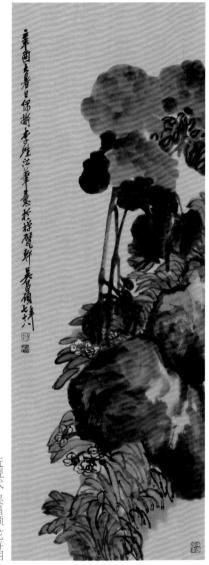

近现代 吴昌硕 花卉图

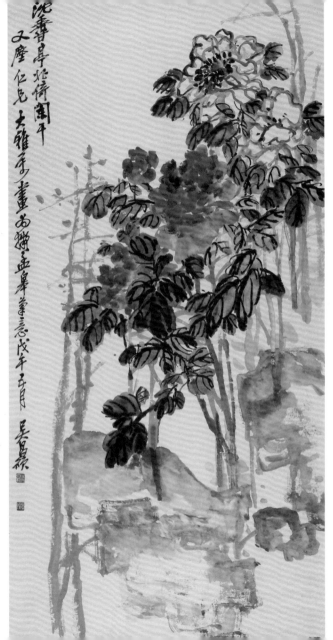

近现代 吴昌硕 沉香亭牡丹图

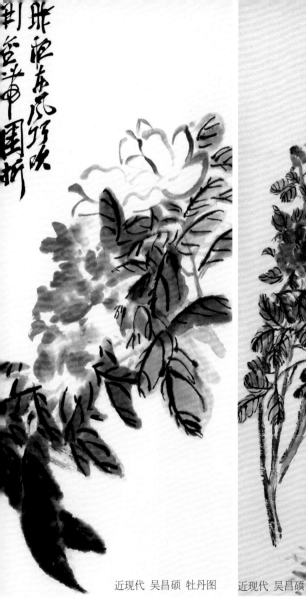

近现代 吴昌硕 牡丹图

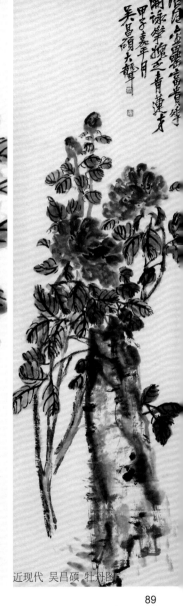

近现代 吴昌硕 牡丹图

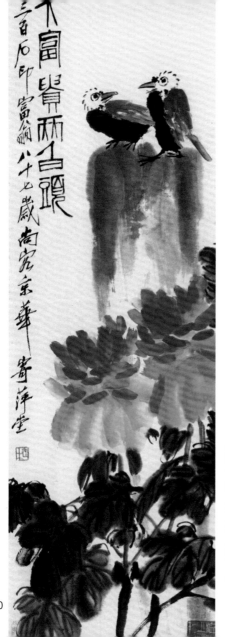

近现代 齐白石 大富贵两白头

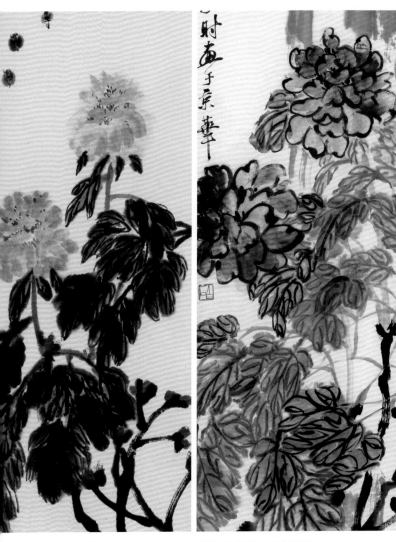

近现代　齐白石　牡丹蜜蜂图　　　　　　近现代　齐白石　富贵高寿图

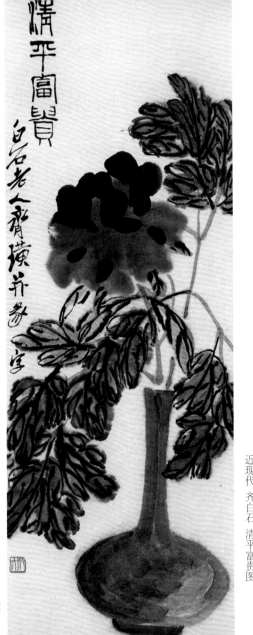

近现代 齐白石 清平富贵图

近现代 齐白石 牡丹图

近现代 齐白石 牡丹图

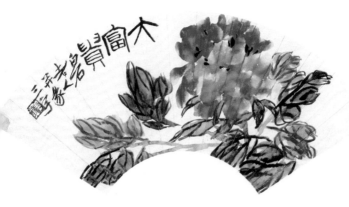

近现代 齐白石 牡丹图

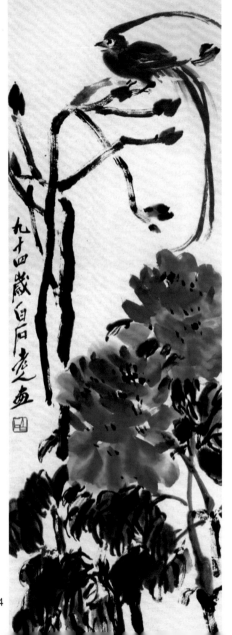

近现代 齐白石 富贵高寿图

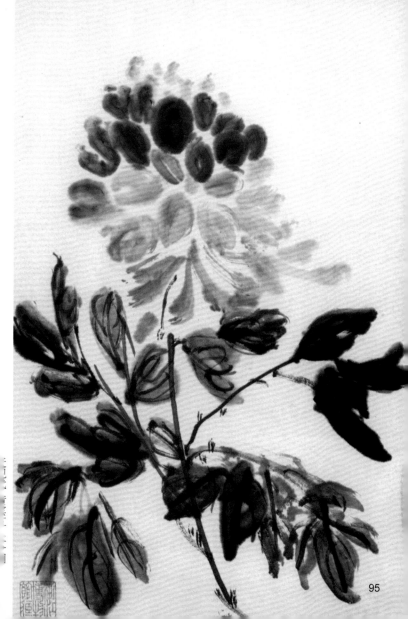

95

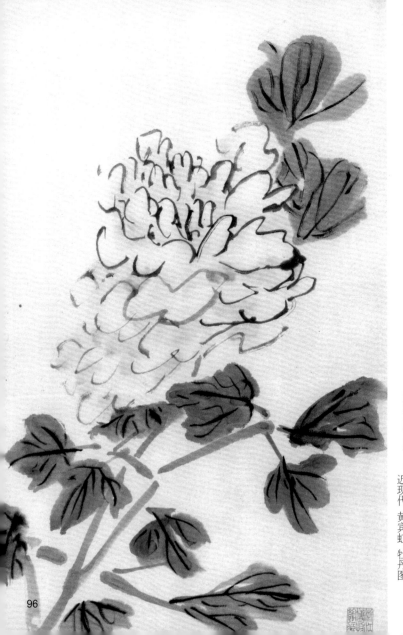

近现代 黄宾虹 牡丹图

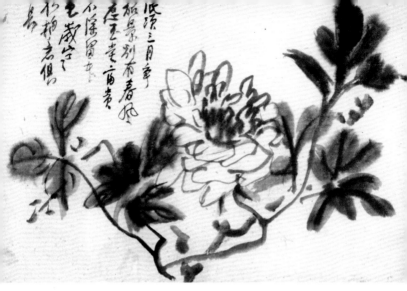

近现代 黄宾虹 牡丹图

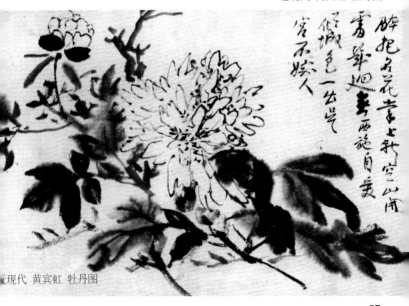

现代 黄宾虹 牡丹图

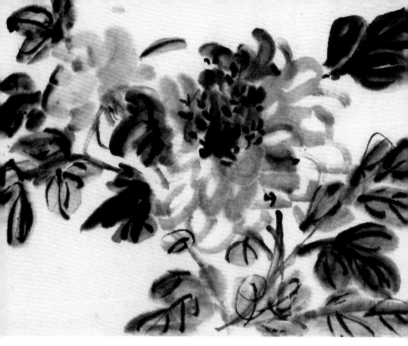

近现代 黄宾虹 花卉图

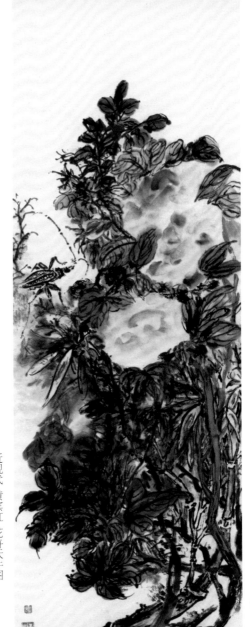

近现代 黄宾虹 花卉天牛图

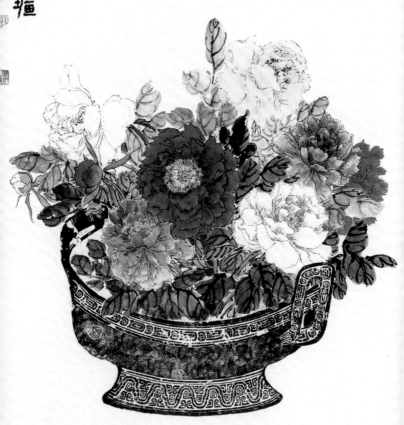

近现代 郭味蕖 繁荣昌盛图

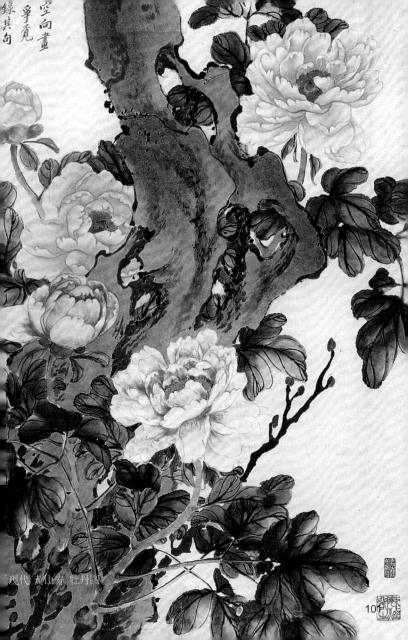

现代 黄山涛 牡丹图

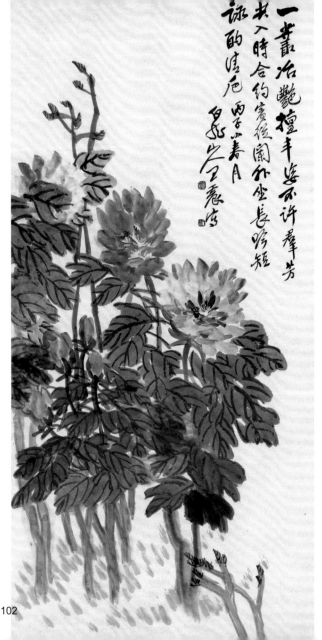

一蓄冶艳檀丰姿不许羣芳

共入時合約寅後闹外坐長眠短

詠酌清厄丙子小春月

王震時

近现代 王震 牡丹图

102

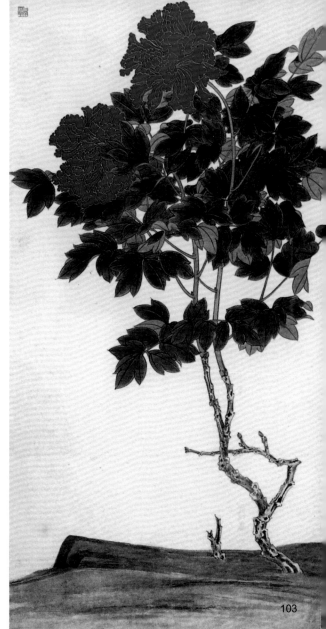

近现代 张大千 佛头青图

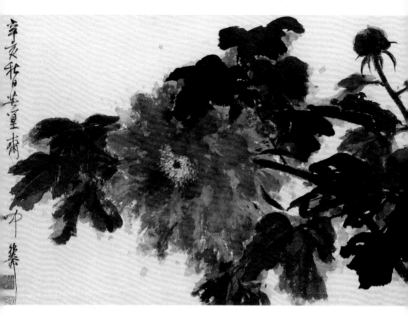

近现代 谢稚柳 花鸟图册

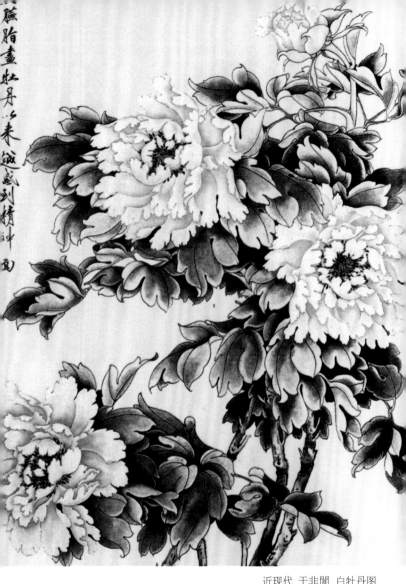

近现代 于非闇 白牡丹图

近现代 陆抑非 花放玉楼春

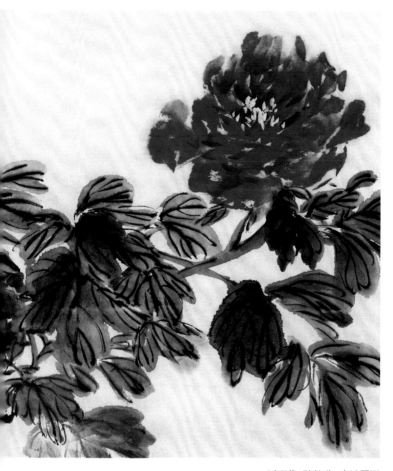

近现代 陆抑非 赤城霞图

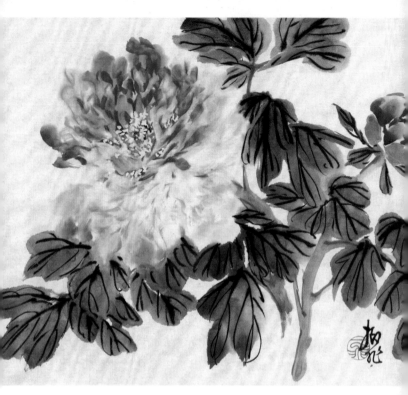

近现代 陆抑非 牡丹图

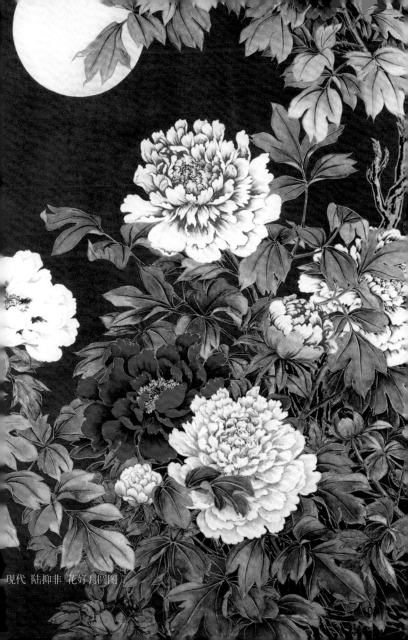

现代 陆抑非 花好月圆图

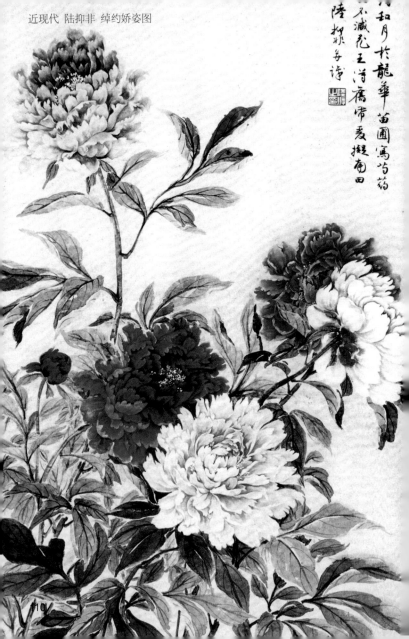

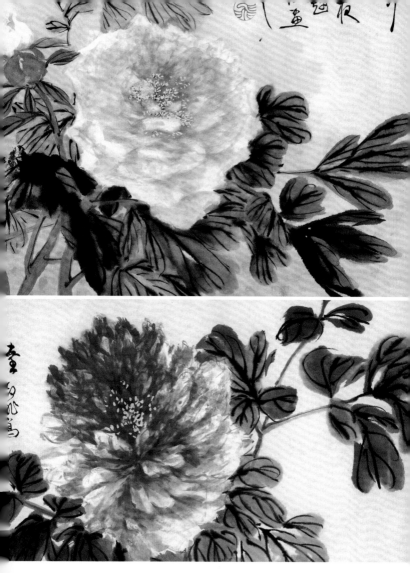

近现代 陆抑非 牡丹图

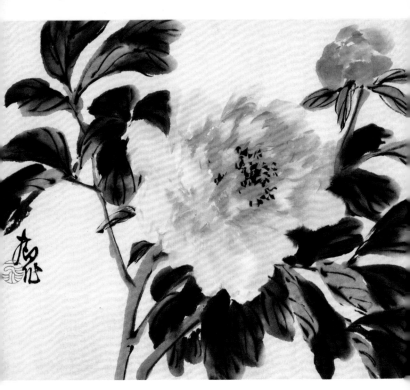

近现代 陆抑非 牡丹图

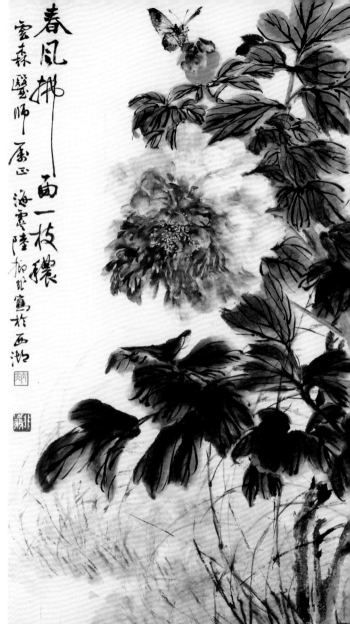

春风拂面一枝瓓

云森医师属正

海寰陆抑非写于西湖

近现代 陆抑非 春风拂面图

117

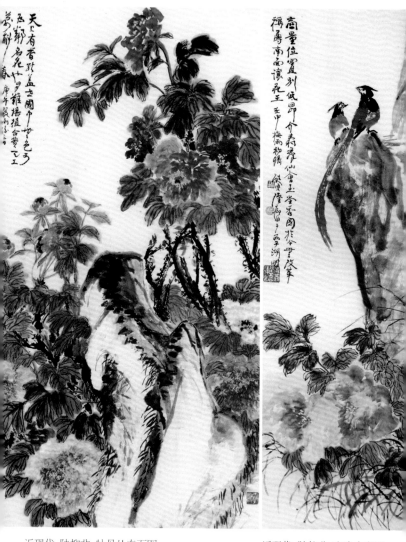

近现代 陆抑非 牡丹丛寿石图　　　　近现代 陆抑非 富贵寿考图

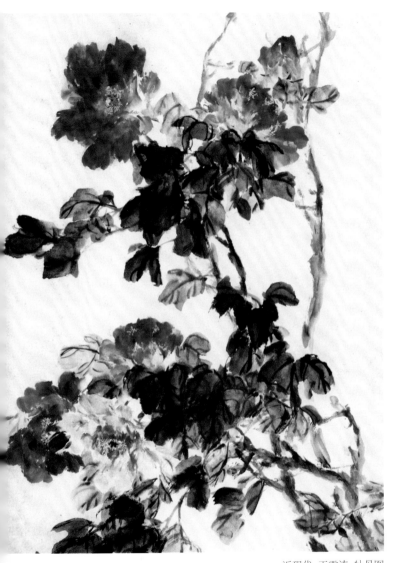

近现代 王雪涛 牡丹图

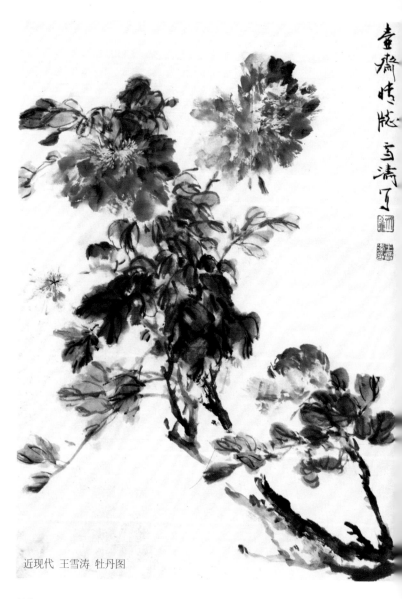

壹齋特胱 雪濤写

近现代 王雪涛 牡丹图

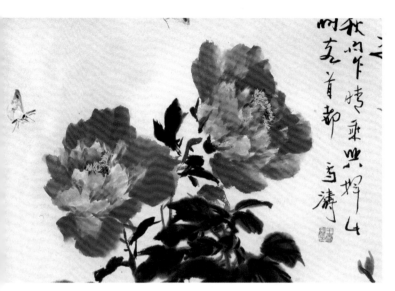

近现代 王雪涛 妍姿图

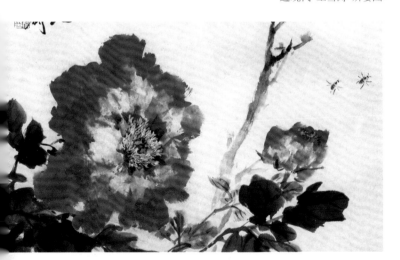

近现代 王雪涛 红艳图

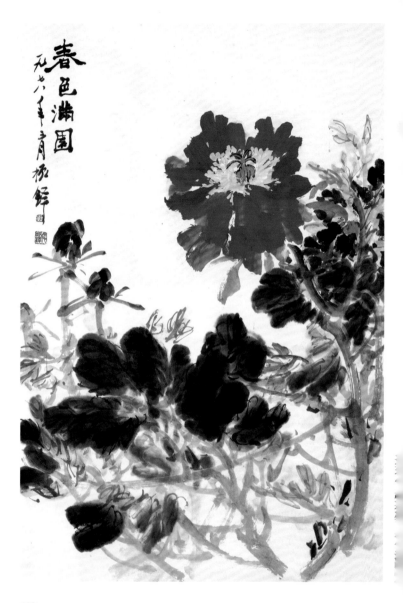

春色满园
一九六八年春
杨铎

118

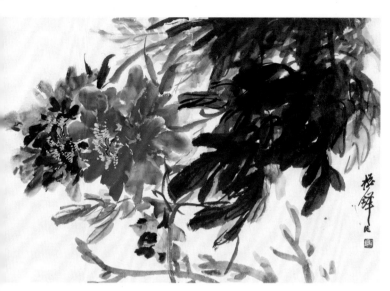

近现代 张振铎 国色天香图

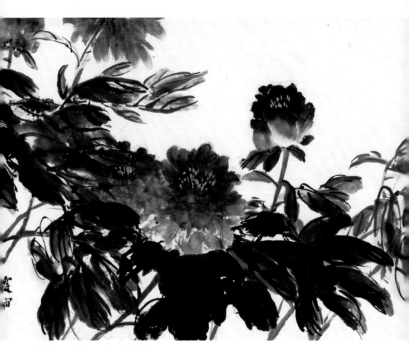

近现代 王霞宙 春色满园图

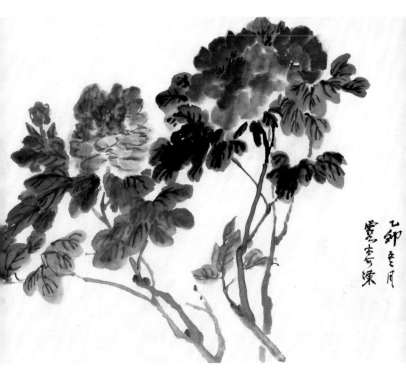

近现代 王霞宙 牡丹图

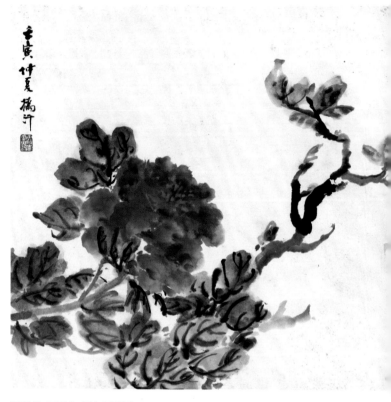

近现代 王霞宙 国色天香图

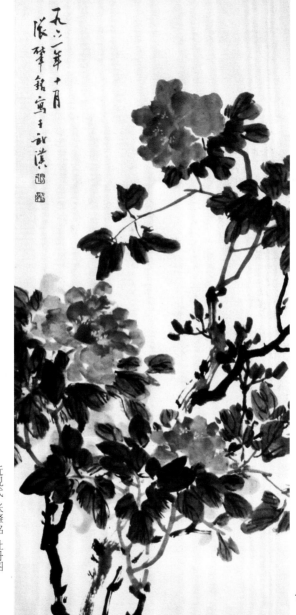

天六一年十月
张肇铭写于武汉

近现代 张肇铭 牡丹图

图书在版编目（CIP）数据

中国历代绘画图典. 牡丹 / 郭泰，张斌编. — 武汉：湖北美术出版社，2024.3

ISBN 978-7-5712-1949-9

Ⅰ. ①中… Ⅱ. ①郭… ②张… Ⅲ. ①牡丹－花卉画－作品集－中国 Ⅳ. ①J222

中国国家版本馆CIP数据核字(2023)第137071号

责任编辑：范哲宁　责任校对：杨晓丹
技术编辑：吴海峰　装帧设计：范哲宁

Zhongguo Lidai Huihua Tudian　Mudan
中国历代绘画图典　牡丹

郭泰　张斌　编

出版发行：长江出版传媒　湖北美术出版社
地　　址：武汉市洪山区雄楚大街268号B座18楼
电　　话：（027）87679525（发行）
　　　　　　　　87675937（编辑）
传　　真：（027）87679529
邮政编码：430070
印　　制：武汉精一佳印刷有限公司
经　　销：新华书店
开　　本：710mm×1020mm　　1/32
印　　张：4
版　　次：2024年3月第1版
印　　次：2024年3月第1次印刷
定　　价：25.00元